J.R.Doucet

ELLE-hUMouR

by julie DOUceT

PICTURE BOX Inc.

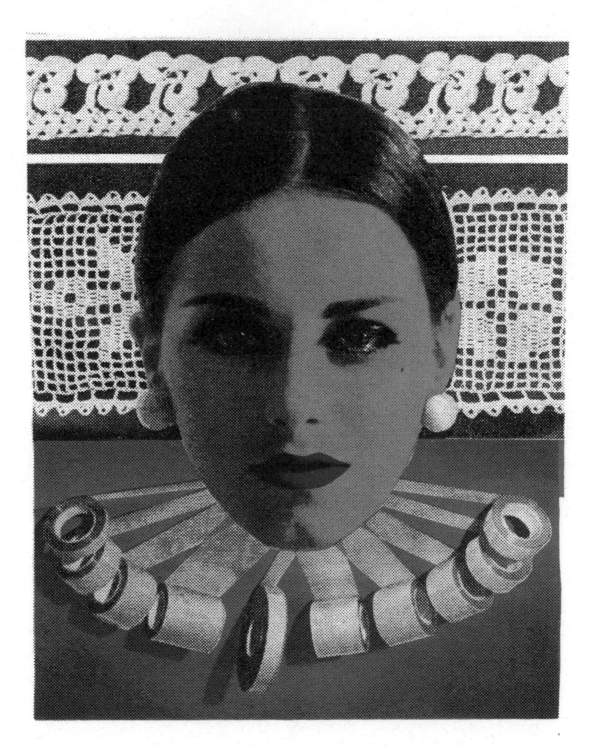

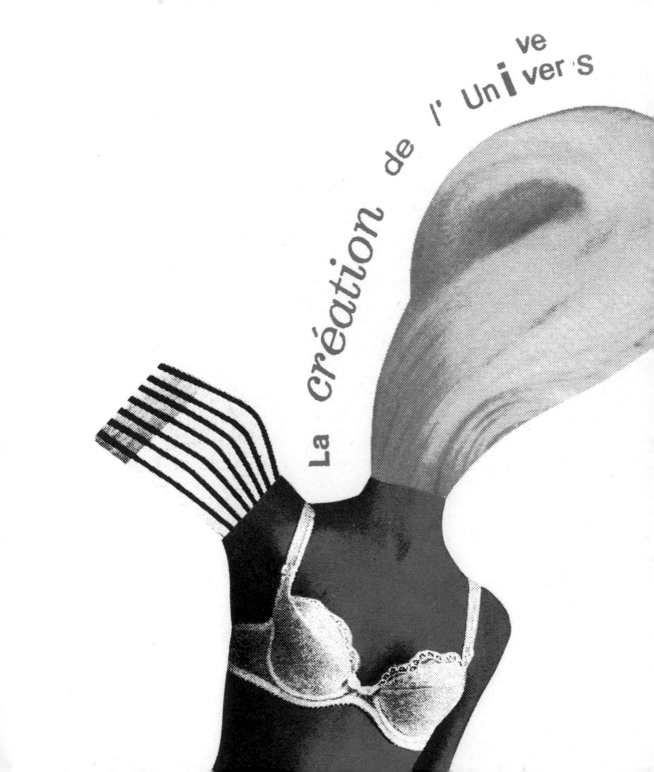

La *création* de l' Un**i** ve*r·s*

the crea tion *of the* world it go ES back a long way .

 c'est **LE DÉBUT** D'UNE LONGUE HISTOIRE

200 00
200 0
200

20
20
9 20
3.09

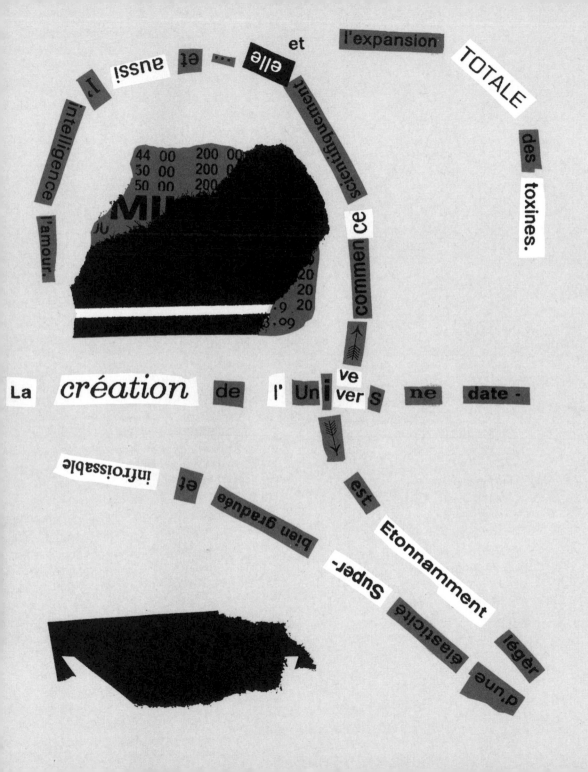

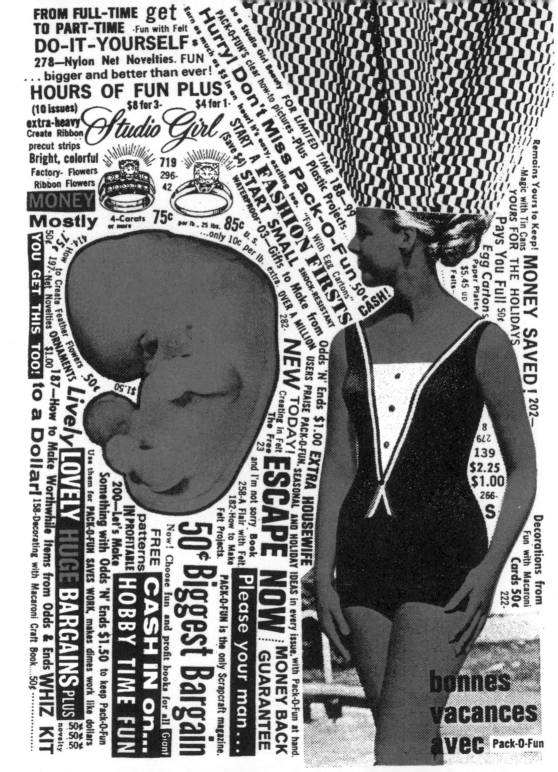

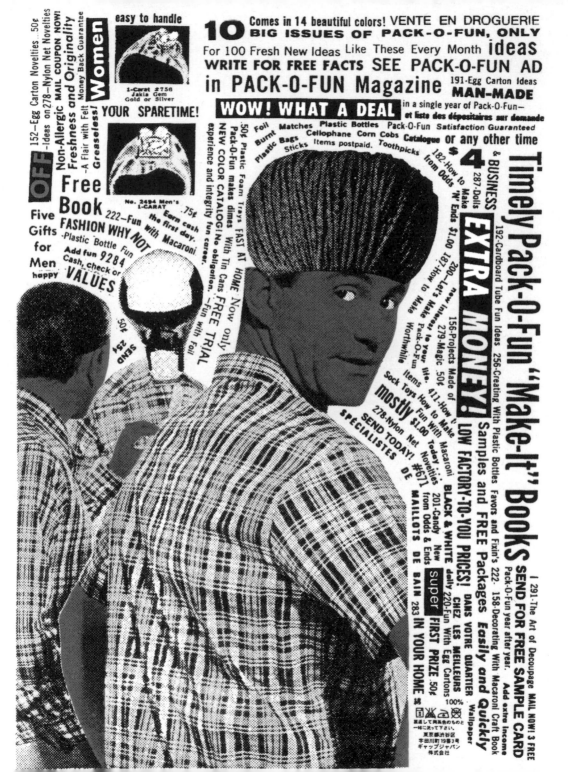

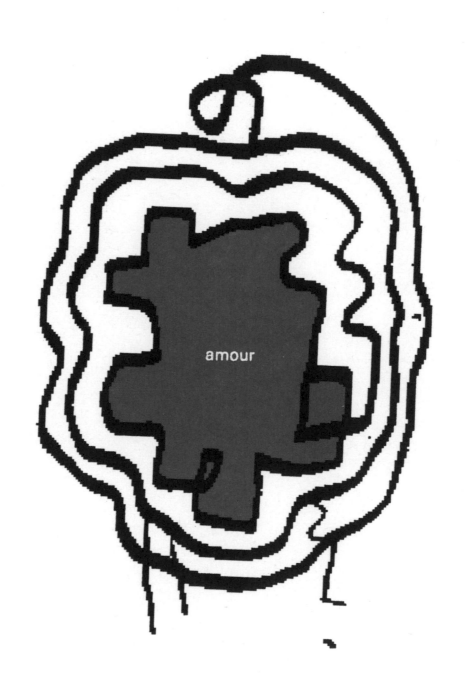

Les amours amoureusement lovely histoire d'amour **LONELY HEARTS**
LOVE love
d'amour. best loved **d'amour** cœur l'amour absolu. l'amour **AMOUR**
on aime `embrasser` un cœur l'amour conjugal l'amour love
love un cœur courageux true love amoureux
In Love histoire d'amour.
COUP DE FOUDRE
d'amour véritable. l'amour les cœurs
amoureuses. l'amour amour **LOVE**
Les amours amour *l'amour* **LOVE**
Je l'adore trophée d'amour. l'amour
eur amour amour, un baiser,
s amours. love *Amoureuse*

Love, L 'AMOUR *de l'amour.* peine de cœur L'AMOUR La Passion : l'amour
pour tou d'amour.
il est ap pur amour. l'amour l'amour
PREMIÈRE TENDRESSE grand amour Il sait m'embrasser. **TON CŒUR**
roman d'amour love de l'amour. S'aimer corps et âmes cœur
Le vrai amour d'amour »
par amour. *Amour* ONE SPECIAL LOVE.
just lovely. **LOVE**
L'amour **SURE GRIP** **Qui aime**
AMOUREUSE intrigues amoureuses love
D'AMOUR votre amour
Notre amour
Notre amour grandira « L'Amour triste » amour au soleil de l'amour. les amoureux

1. Homme et femme ON AIME Mais alors, comment faire ? marque d'amour
S'AIMER CORPS ET AMES trop amoureuse Humour lovely geste d'amour L'AMOUR
AMOUR de l'amour **AMOUR** En marche vers l'amour
le conjungo *l'amour* par le Dr François Goust
« preuve d'amour » un amour "I love you."
l'amour LA GRANDE JOIE D'AIMER la vie sexuelle d'amour l'amour
AMOUR DE L'AMOUR *l'amour* amoureuse. leur amour.
un baiser, **L'AMOUR** loving L'amour ... VERS UN AMOUR **LOVE**
l'amour de l'amour AMOUR. **LOVE** **D'AMOUR** tendresse
love amoureux. l'amour My love L'AMOUR. de l'amour d'amour amour *l'amour*
du cœur vos cœurs love
l'amour absolu *Lady Love* **D'AMOUR** d'amour amour
émotion légère **ROMANCE?** L'amour
amour love amour ? La vie amoureuse **CŒUR** amoureuse lovely
`Lovely` L'amour un amour fort, love d'amour cœur amour love love amour.

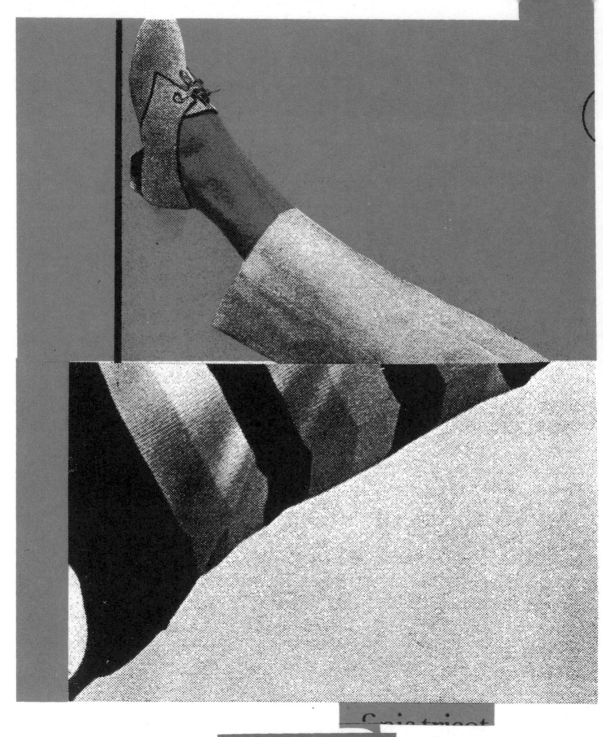

EN MARCHE VERS L'AMOUR J.R.Doucet

LE FEMME : DON DE DIEU

collage
21.09.03.

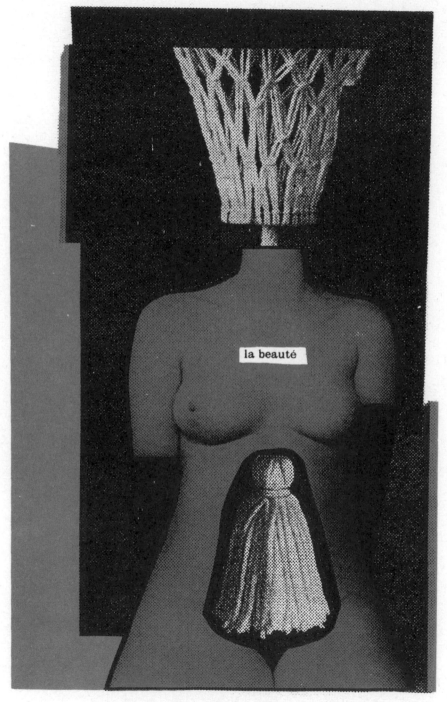

1. Grand fauteuil fille aux bras amovibles.
 a carpet Woman of the Year, for Tall and Big Men.

2. Un tabouret garçon lavable à rayures

a slender sister double bed fun and finger

3. Un fau teuil carré jeune homme dans le même style molletonné

Dad **tail-waggin'** distinguished huge candlestick .

Lucienne a besoin de tendresse. C

198

4. Le bon vieux fauteuil en **pied** *agréable à porter*.

α youngster sofa you — ME "Click, click"

ELLE-HUMOUR

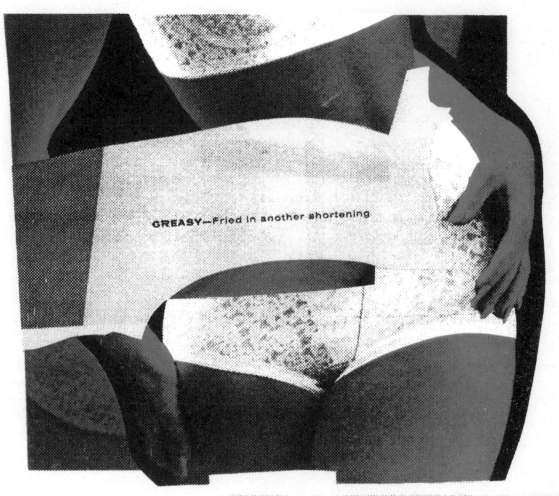

GREASY—Fried in another shortening

NON-GREASY—Fried in New Spry

5. la table célibataire seule dans la vie

a mother chaise longue **with a detachable Red Heart**

7. un homme comme banquette en toile cirée noire

A friend needlepoint rug with big s.

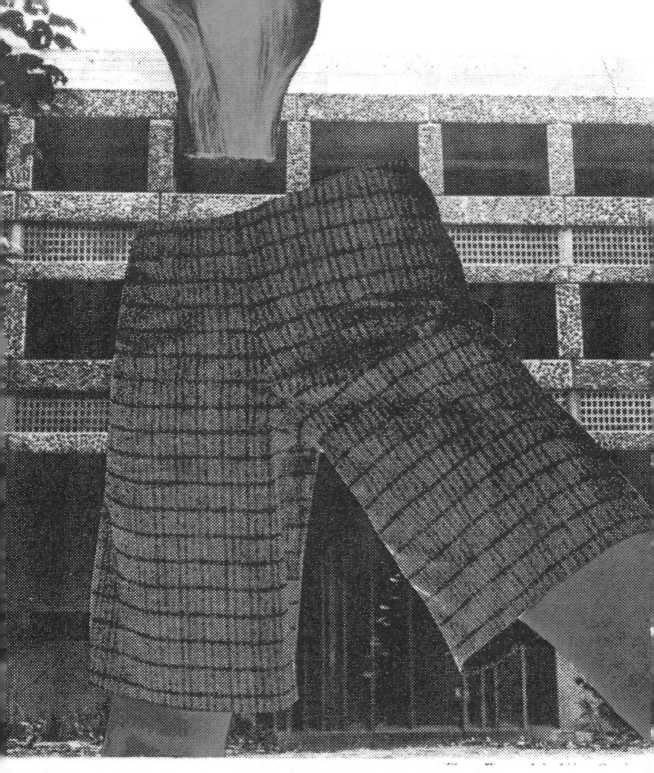

8. Enfin, un fauteuil relax en jeune fille moderne.

and finally, a married man curtain SOON TO BE skin.

L'UNION DES POUX

par Marc Oraison

(Éditions A. Fayard, Paris)

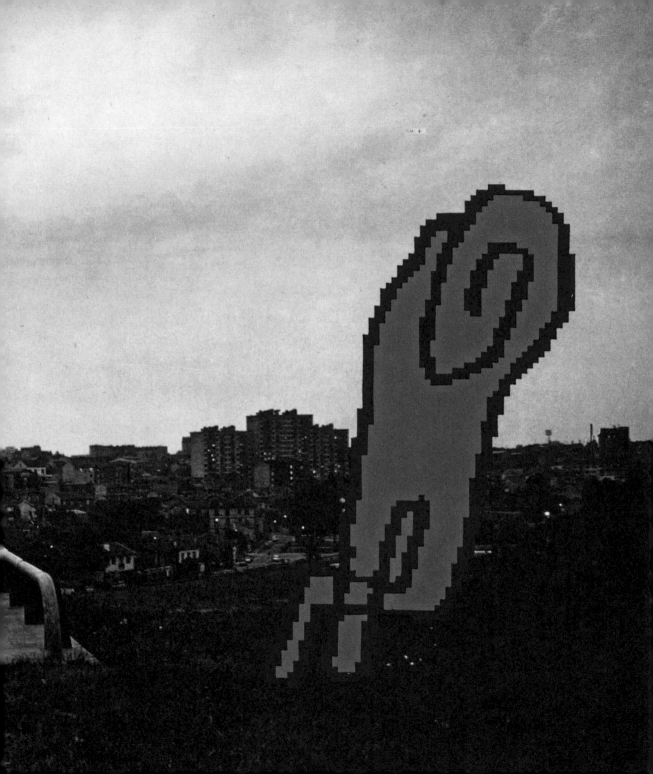

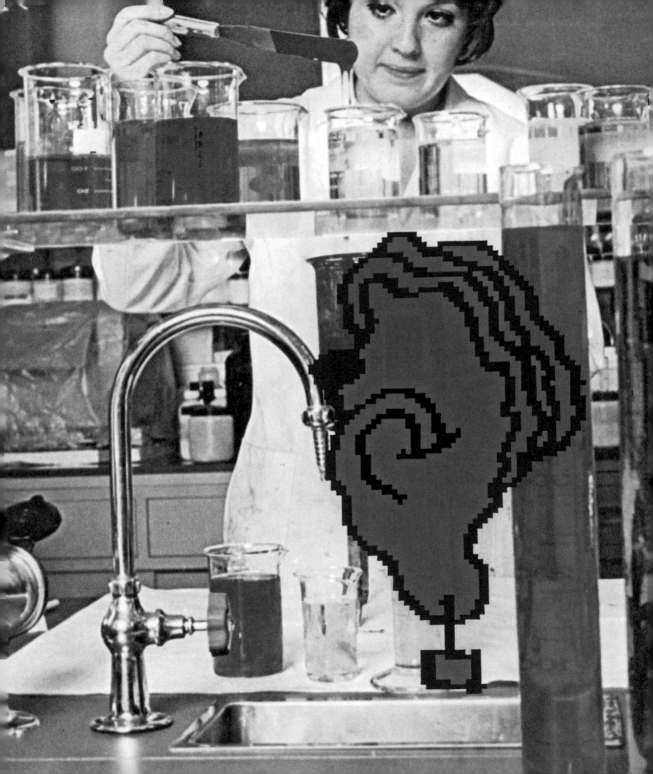

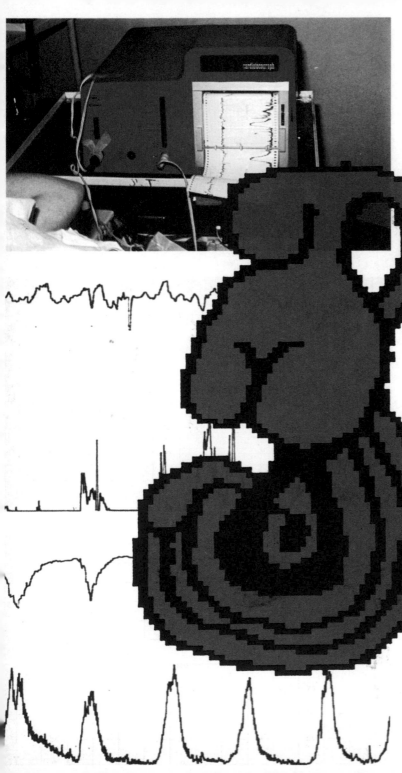

longtemps, mais elle peut également être conséquence de la procidence du cordon om lical (descente du cordon devant l'enfant), peut alors s'enrouler autour du cou de l'enfa

La surveillance

Primordiale pour le bon déroulement de l' couchement, la surveillance du travail consi avant tout en une juste appréciation de la qua des contractions utérines, de la progression de dilatation et de l'engagement, mais elle a é lement pour but de veiller à l'état de mère e la vitalité de l'enfant *in utero*.

Aisée, la surveillance de la dilatation et de l' ment se fait par *toucher vaginal.*

Jusqu'à ces dernières années, on jugeait du fœtus par auscultation de son ry que (il se modifie en cas de danger) e rveillance de la couleur du liquide amn (qui, ainsi que nous l'avons déjà signa t se teinter). Bien que ce mode de surveilla it encore celui que l'on pratique dans la part des accouchements, les progrès de la te nique permettent aujourd'hui le décèlement p coce des anomalies et la mise en œuvre rap des mesures nécessaires. Si elles ne sont encore systématiques, ces méthodes modernes justifient dans la surveillance des grossesses d *à haut risque,* c'est-à-dire celles qui laissent prév des difficultés soit parce que la mère est mala soit parce qu'elle présente des antécédents obs tricaux pathologiques.

Durant le travail, de précieux renseigneme ont fournis par la technique de surveilla ctronique (« monitoring »), qui permet l' istrement simultané et continu des batteme iaques de l'enfant et des contractions u *(cardiotachymétrie).* Cet enregistrement, soit à partir de capteurs externes placés men maternel, soit par des capteurs inter uits par le vagin jusqu'à l'enfant, met e les éventuelles variations du ryth que en fonction des contractions.

tre méthode, la *micro-analyse du sang fœ* et d'affirmer ou d'infirmer une souffra ale suspectée et plus particulièrement de er un abaissement de la teneur du sang oxygène *(hypoxie).* Sur une goutte de sang p levée sur le cuir chevelu du fœtus, on mesure pH (équilibre acido-basique du sang). Une au mentation de l'acidité *(acidose)* est la preu quasi irréfutable de la souffrance fœtale.

Interventions obstétricales courant

L'accouchement proprement dit peut parf nécessiter une intervention obstétricale.

Chronologiquement, la première interventi susceptible d'être entreprise est le *déclenchem*

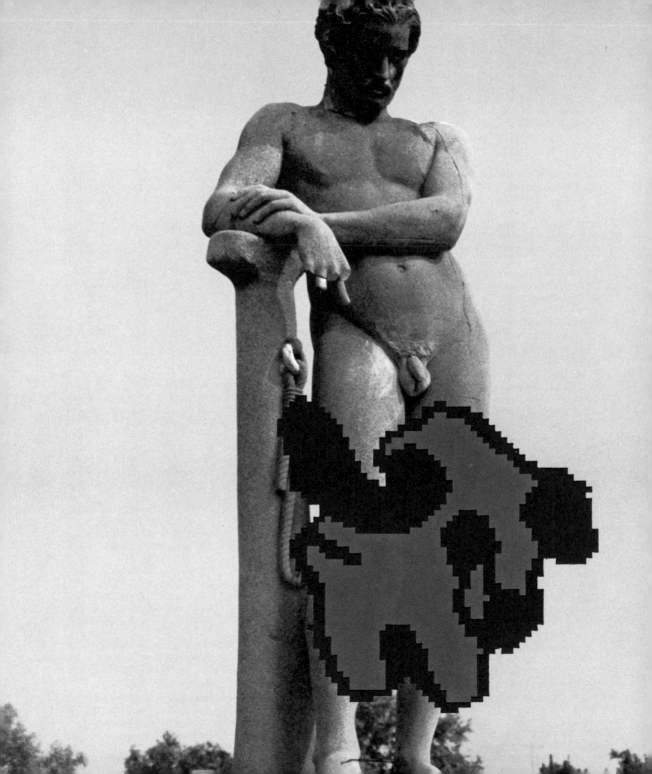

Radiographie d'un foetus se présentant par le siège

2) Surveiller attentivement que ''bras, épaules, thorax, tête'' restent solidaires afin d'éviter une anomalie de progression (soit un relèvement du bras qui bloque la descente de la tête, soit une déflexion de la tête qui modifie donc son diamètre d'engagement et pose de nouveaux problèmes).

Remarque

L'accouchement est donc un acte médical dominé par une connaissance parfaite de la dynamique fœto-pelvienne. Il s'agirait donc d'un acte de mécanique pure, s'il ne devait s'accompagner d'une action chirur-

... assage de la tête.

sont, à un moment donné, à des étages différents
la filière pelvienne et dans une orientation différent
Au cours de cet accouchement, il faut donc :
1) Une expulsion rapide, afin que la tête ne stagne pas sous la symphyse alors que le reste est dégagé.

... gique de la plus

... décrire dans ce
chapi ... acco ... e, mais cela ne doit
... ire sous ... er la com ... té de l'obstétrique
... urs de ces dernières années l'une
... omplètes de la médecine.

... ULEUR

... ement mais
une i ... vant les pra-
ticiens et s ... éor ... r lesquelles on
s'efforce de re ... hement dénué de crainte,
d'anxiété et de s ...

Les méth... harmacologiques
d'accou... t sans douleur

Les méthodes pha... ologiques comprennent les
procédés analgésiq... ne visent qu'à la lutte
contre la douleur, ... esthésies qui procurent un
sommeil complet avec abolition de la conscience.
— 1º) Analgésie
Elle se subdivise elle-même en analgésie par voie géné-

Accouchement par le siège.

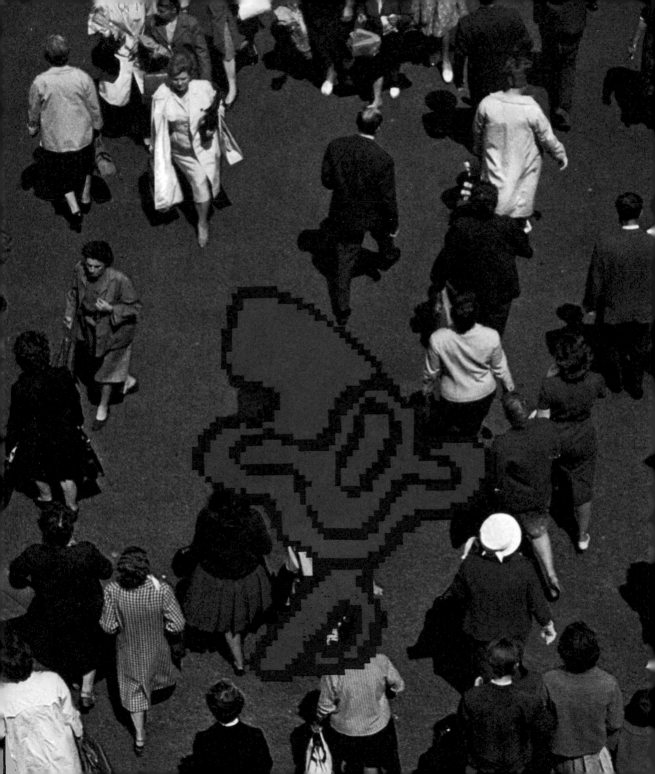

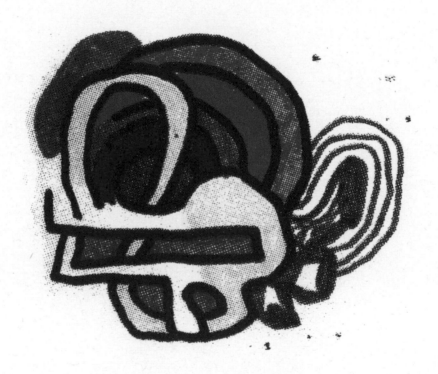

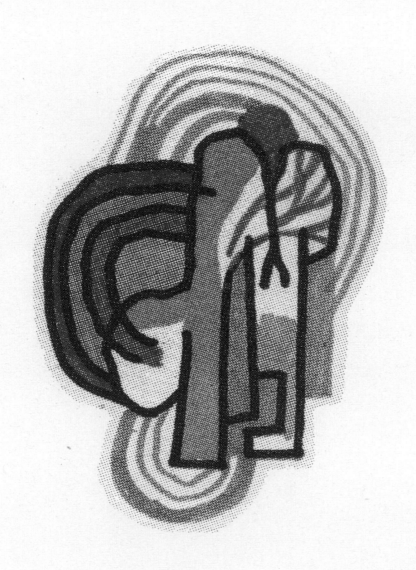

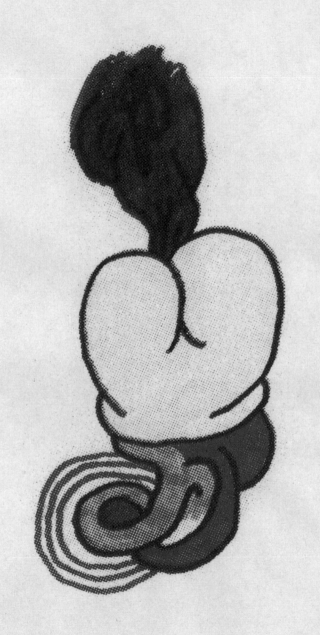

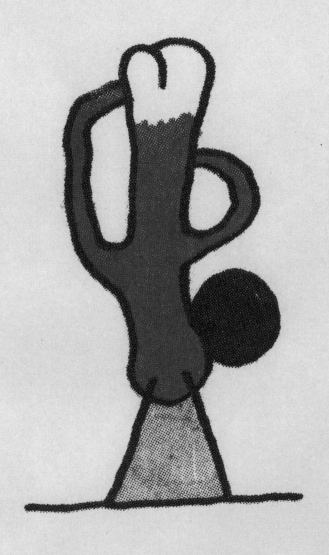

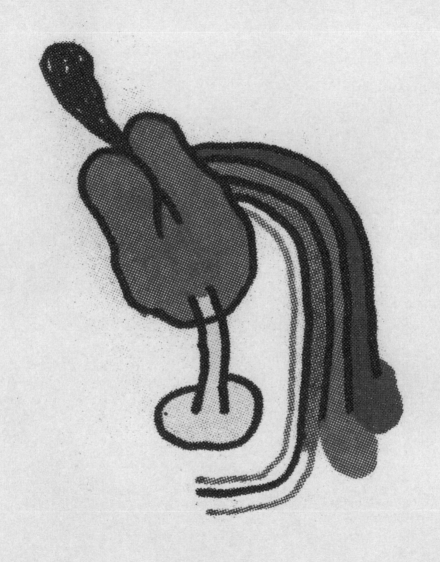

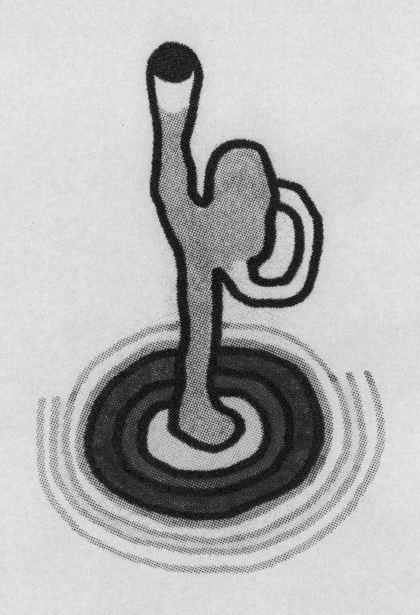

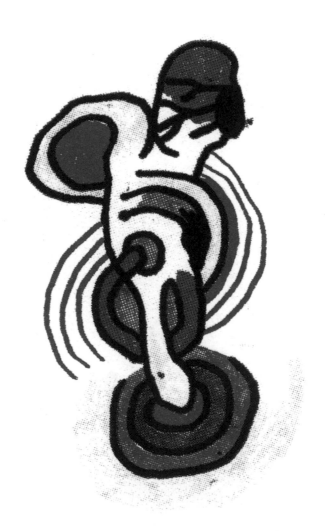

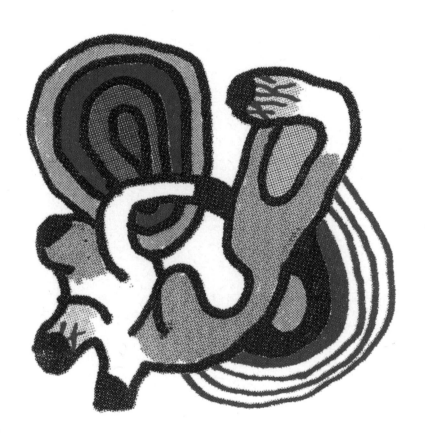

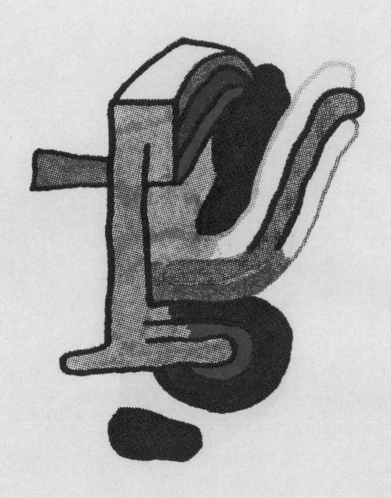

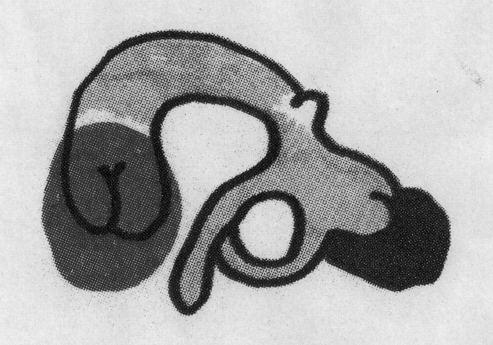

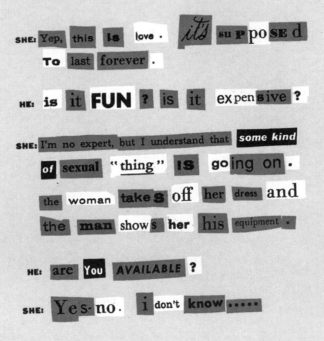

SHE: Yep, this is love. *it's* supposed to last forever.

HE: is it FUN ? is it expensive ?

SHE: I'm no expert, but I understand that some kind of sexual "thing" is going on. the woman takes off her dress and the man shows her his equipment.

HE: are You AVAILABLE ?

SHE: Yes-no. i don't know.....

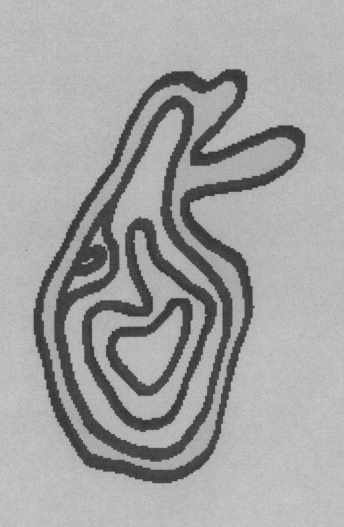

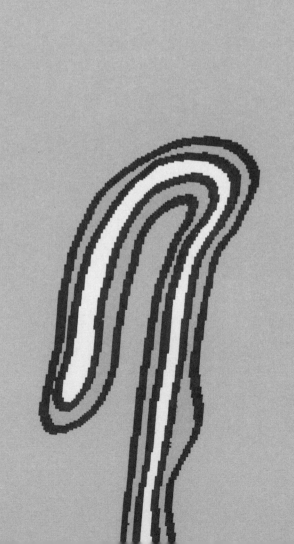

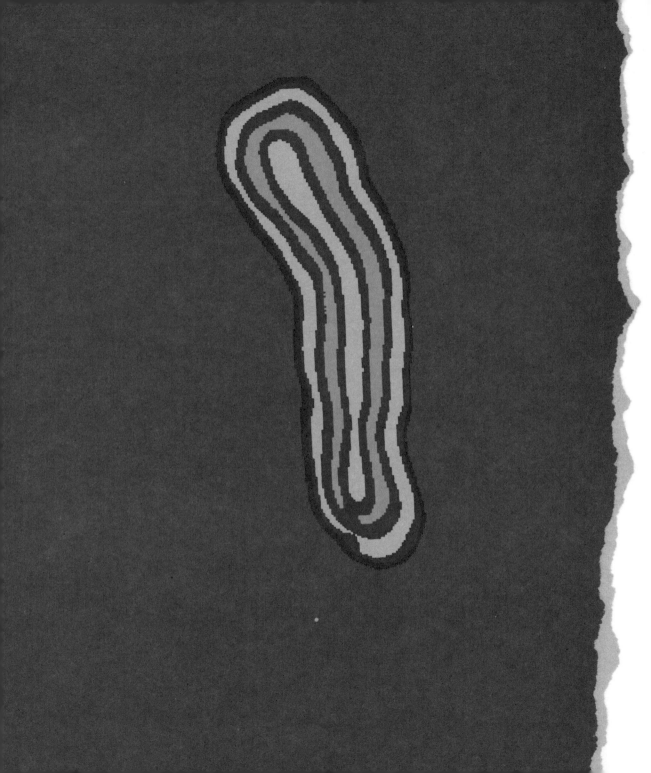

Modérez vos élans et votre
sciatique. Pliez- vos amis

For tu ne : your █ MINI-BOUTIQUE █ down there

is a very important room.

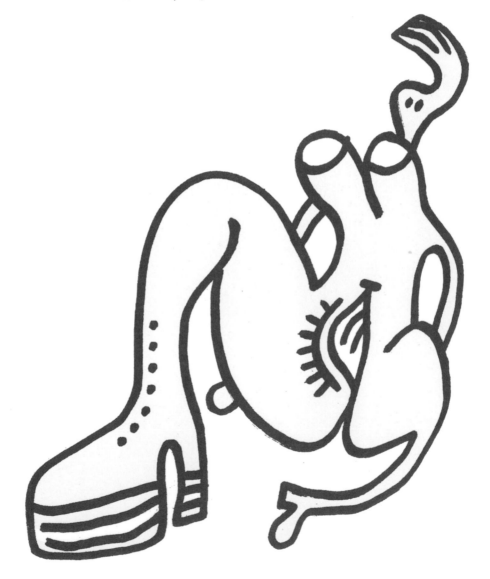

Pour les amoureux Aplanissez le **CŒUR**
de la personne chère. **dispar** A issez .

relax . **WASH YOUR HAN** ds .

your ADJUSTABLE he ART will find **love** .

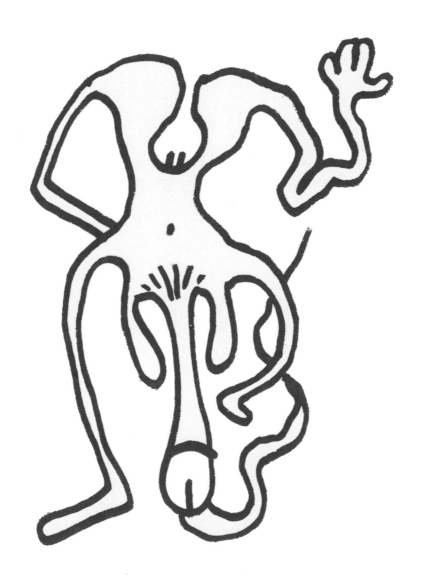

Votre vie privée en forme de **bungalow,**

Risque de donner naissance à des idées noires.

your love is a bazaar! **cuts, scrapes** ,

all kinds of Red Heart injuries .

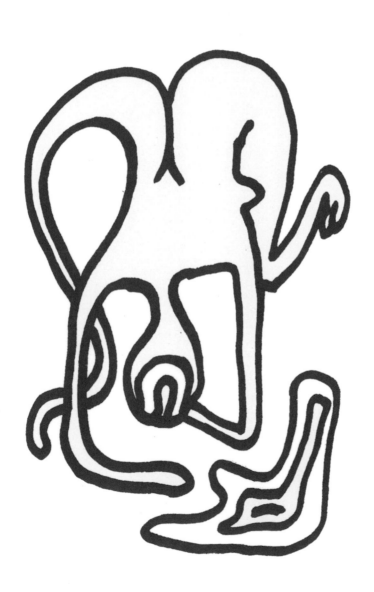

vous ferez *Une rencontre* *Suivez votre intuition*
Faites un long voyage sans perdre du temps.

you ARE an IRONING TABLE beauty
an ALL-STEEL skeleton with white complexion .

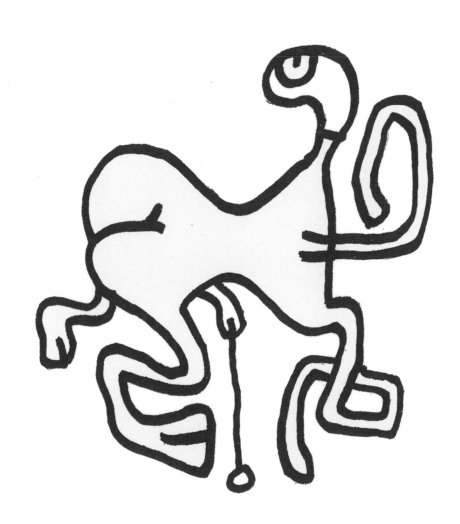

En famille · es sayez de vous con trôler.
Couchez- vous de bonne heure.

no matter how much you Try **to** Knit
you will **n** -EVER be a **woman** .

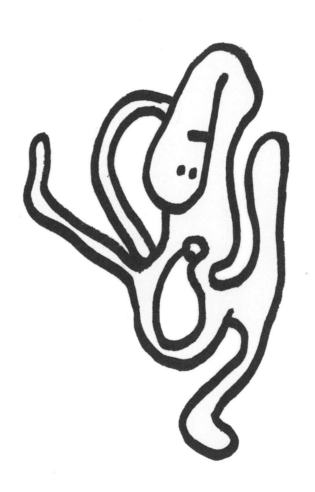

Affrontez la vie avec de nouvelle **s** dents *nettes*
Relations amicales avec le den tiste. (après-midi)

The `FULL COLOR` butterfly **He** like s sex ,
`trouble` and ✳**Flower** s —that's all there is to it!

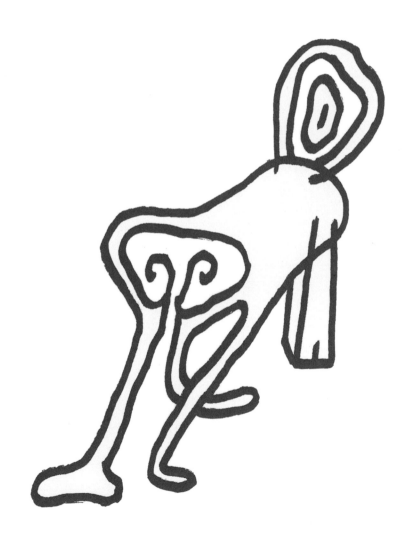

ne dramatisez rien. Gardez le moral Chassez vos soucis
Dominez vous. N'hésitez pas sortez tout ira bien.

In years to come, your *Love* appliance will Be
busy with you and yourself alon e with it .

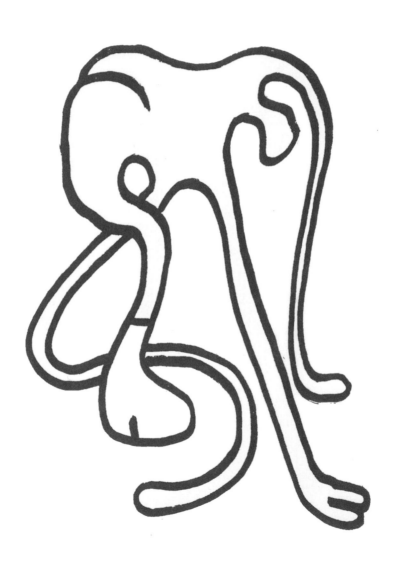

vous faites ch qu quez- *peu* de l'avenir.

Ne négligez pas votre courrier.

You are a rear seat passenger .

buy **yourself a** pair of shoes .

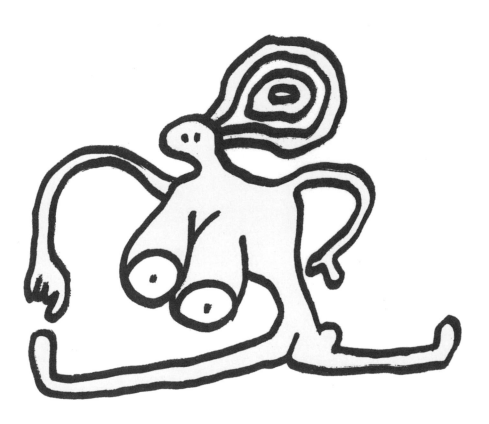

THE POETRY PAGES

FAMILY

1

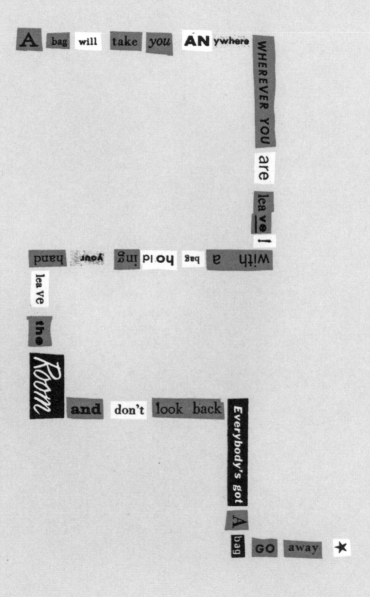

A bag will take you ANywhere WHEREVER YOU are leave! with a bag holding your hand leave the Room and don't look back Everybody's got A bag GO away ★

Are you single, CHAIR? Let me Sit on you, CHAIR your body do the job CHAIR You are all right

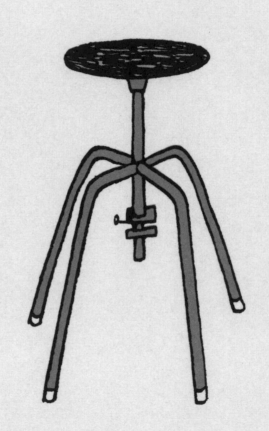

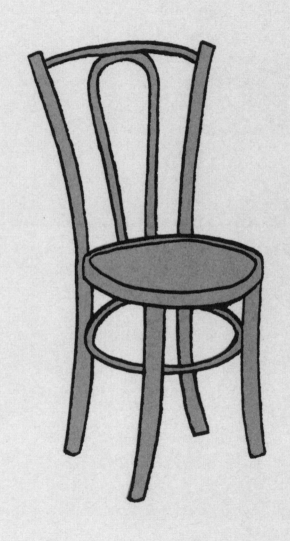

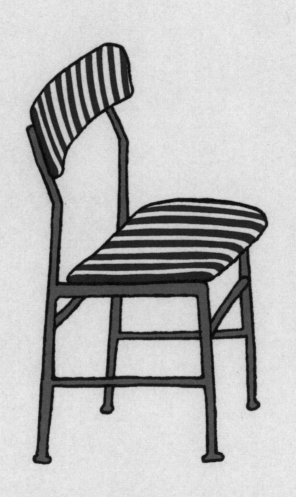

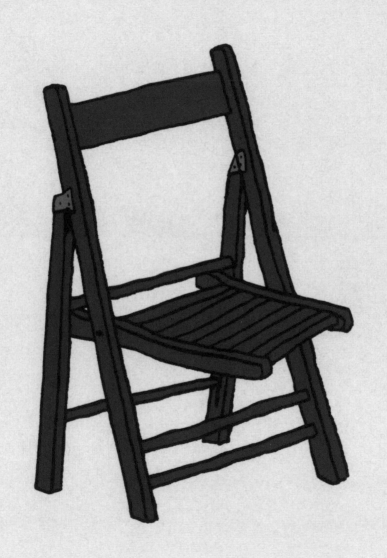

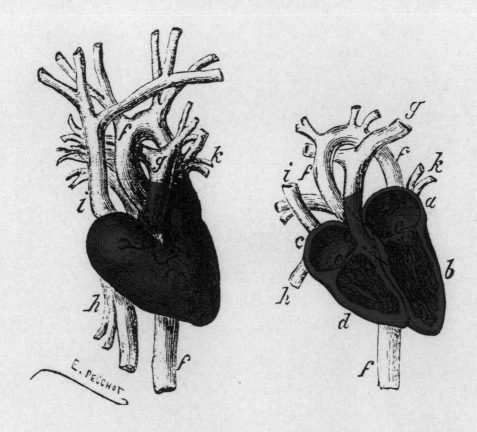

Fig. 25. — Cœur et gros vaisseaux de l'Homme. —
a, oreillette gauche ; *b*, ventricule gauche ; *c*, oreil-
lette droite ; *d*, ventricule droit ; *e*, orifice de commu-
nication entre l'oreillette et le ventricule ; *f*, aorte ;
g, artère pulmonaire ; *h*, veine cave inférieure ; *i*,
veine cave supérieure ; *k*, veines pulmonaires.

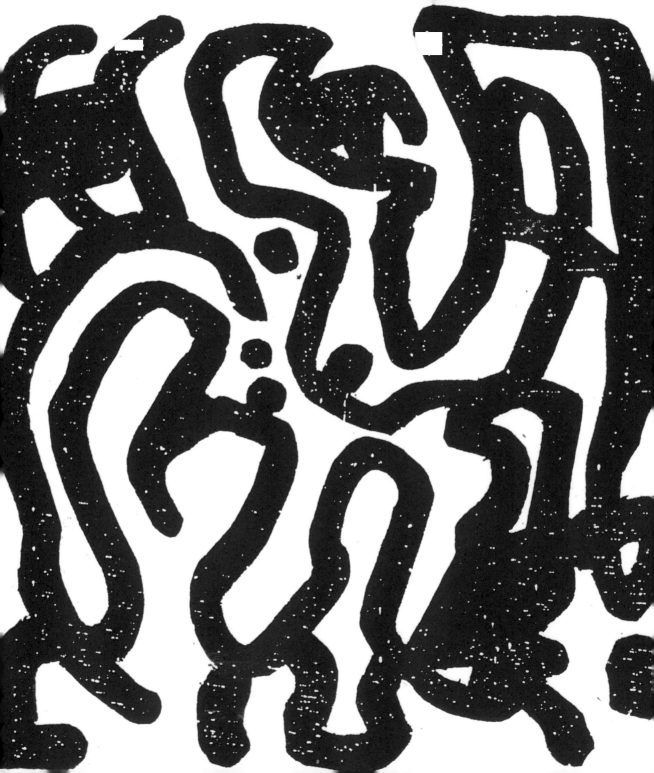

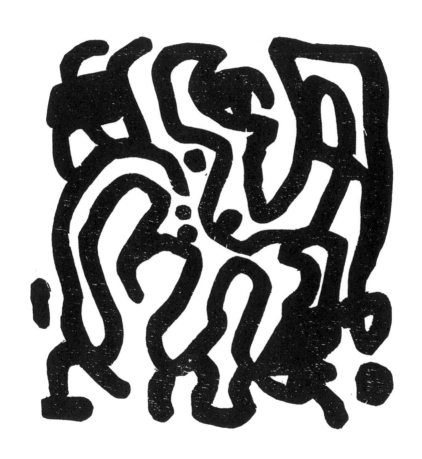

A - NOV. 2004

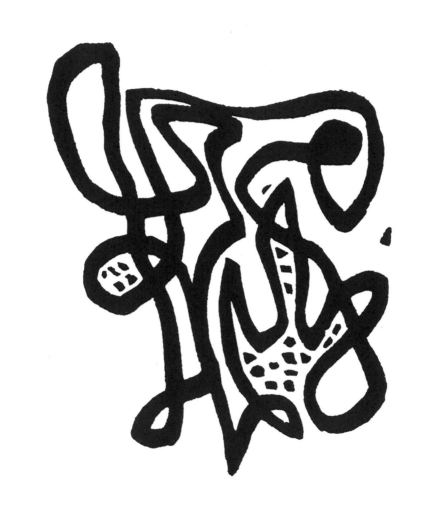

B-NOV. 2004

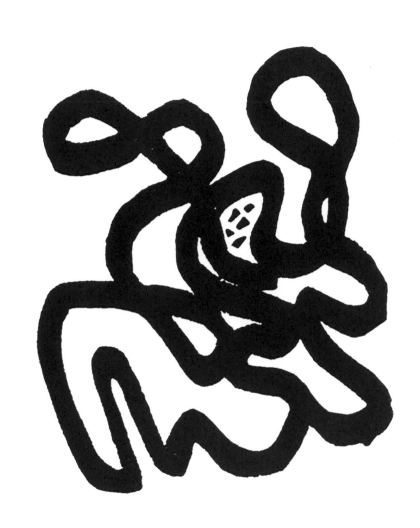

C-NOV. 2004

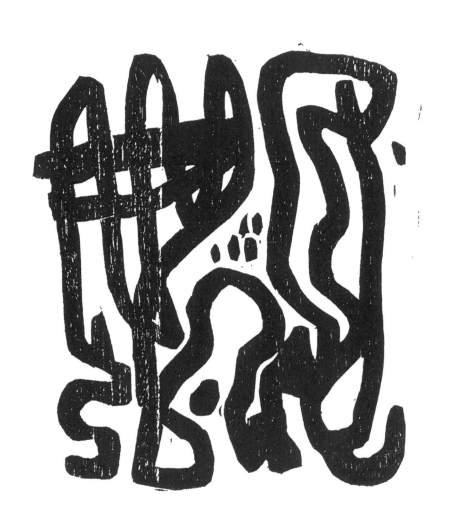

D-NOV.2004

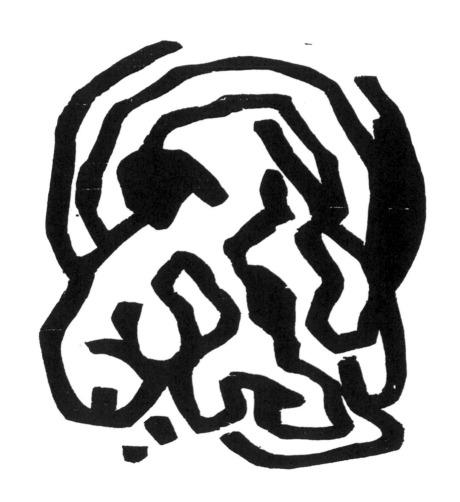

E-Nov. 2004

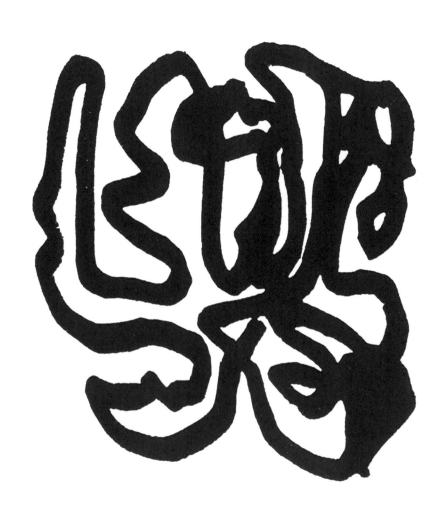

F — NOV. 2004

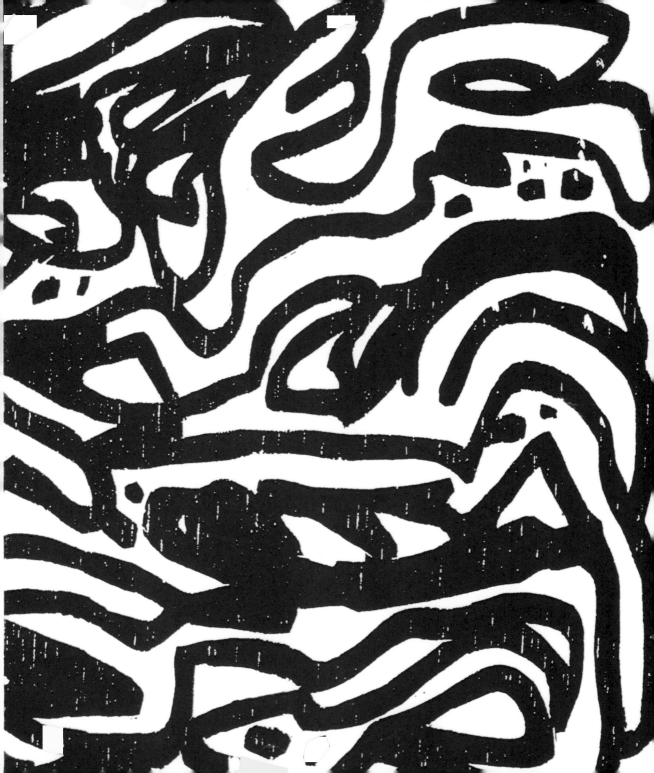

PHOTO DEVAL

Resurfacing A Tabletop

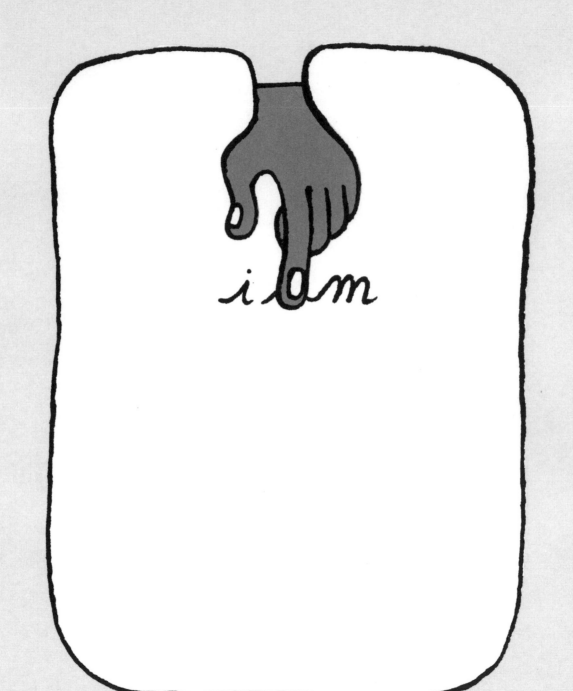

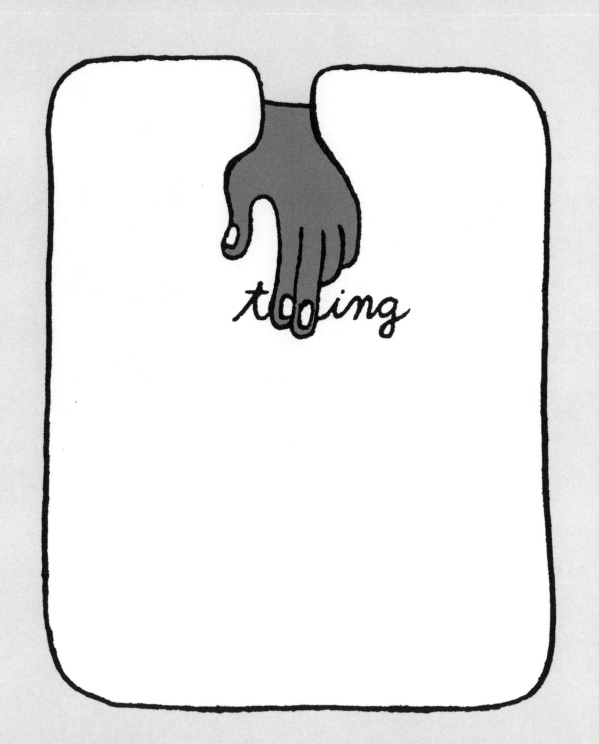

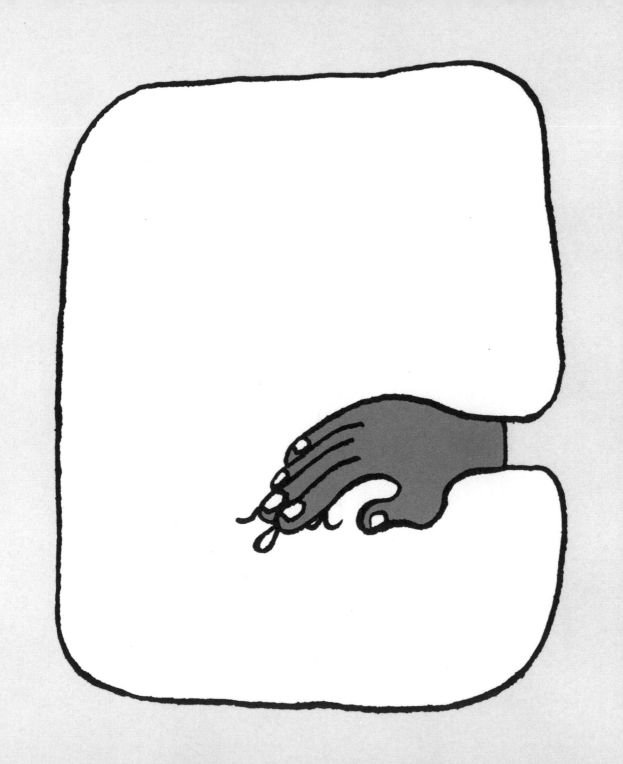

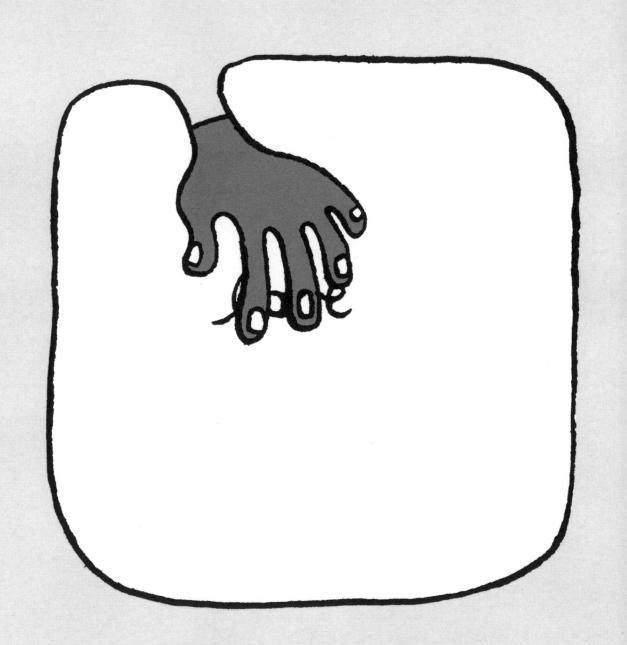

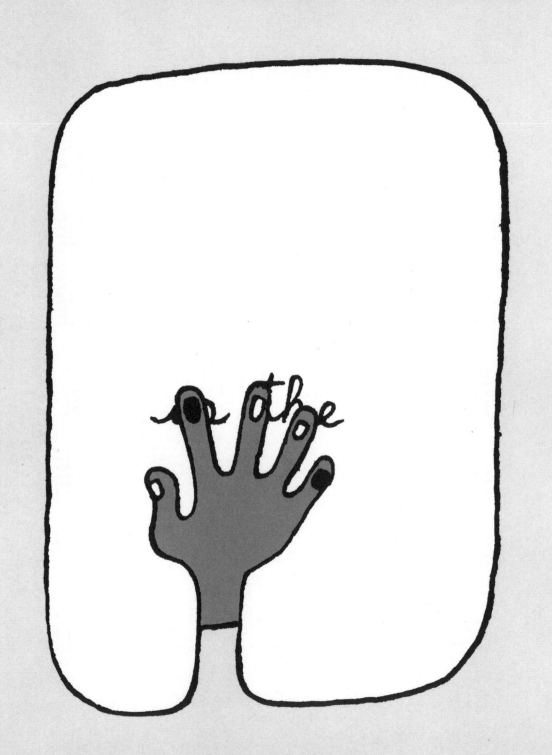

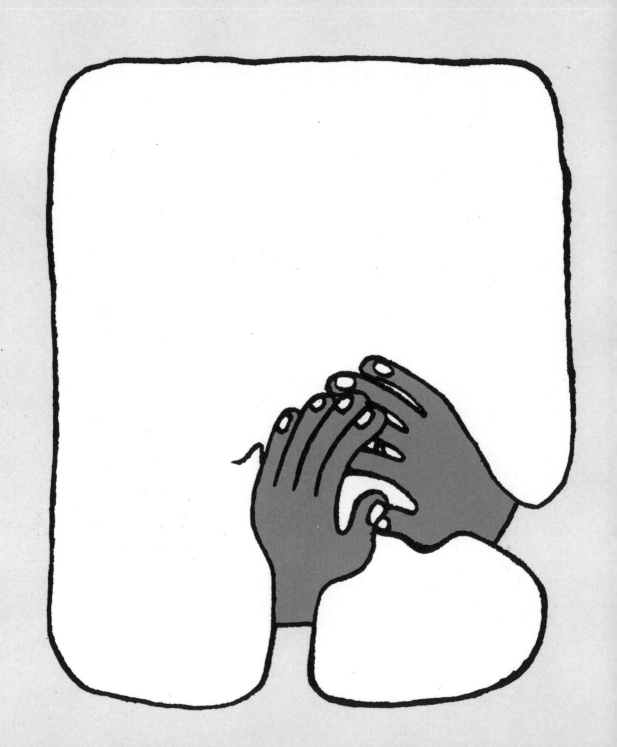

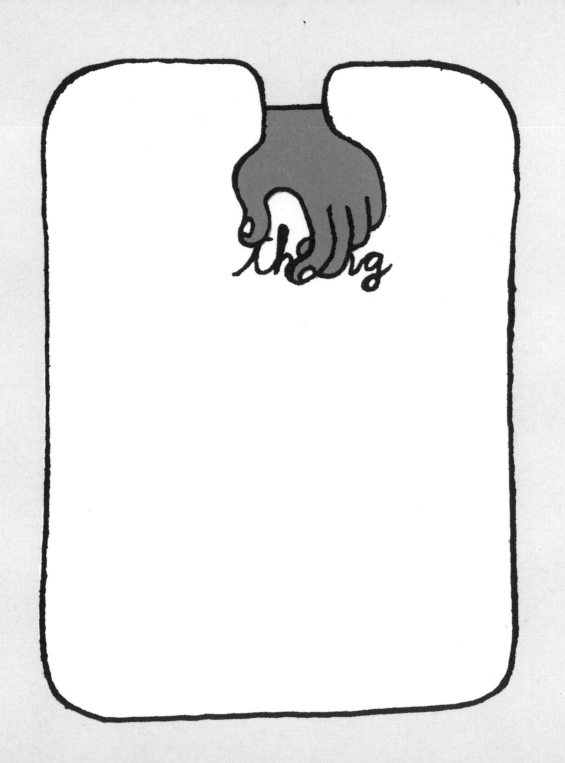

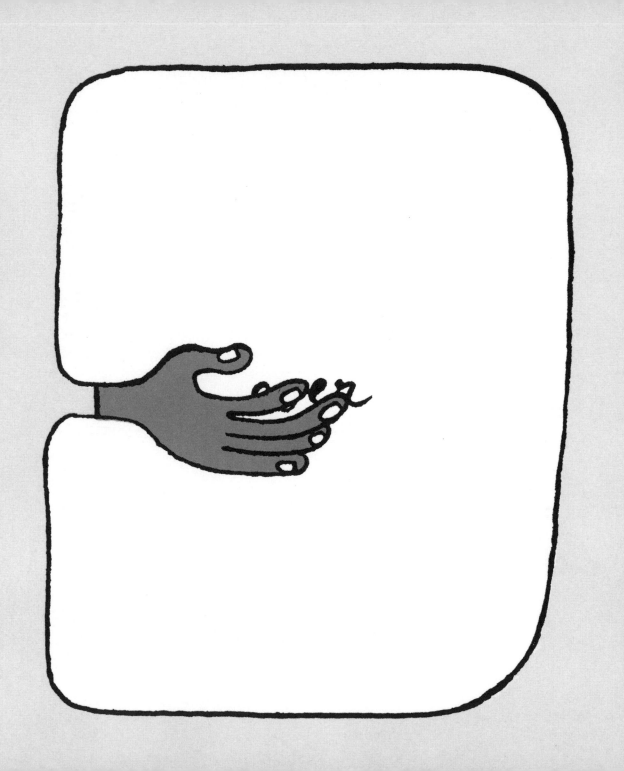

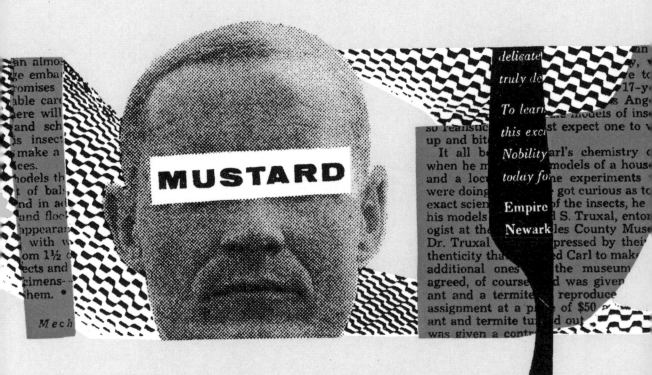

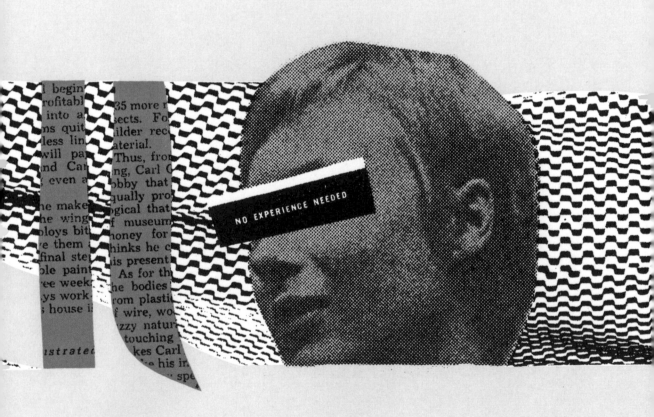

TOOLS .

i **LOVE** tools .

knife saw Scissors

CAN OPENER

they clean-cut SLICE CHOP

"in" and "out"

EASY TO USE .

OH Tools .

pliers wrench

hammer Tweezers

All *of* them .

Cold **and then** warm

in my hands

They OPEN ANY body

Leave smooth edges

relieve pain fast .

I love Tools •

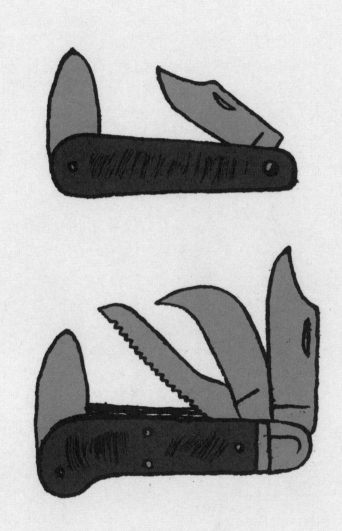

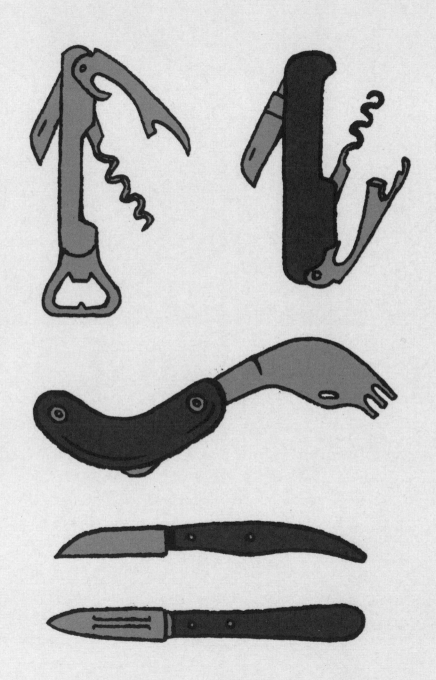

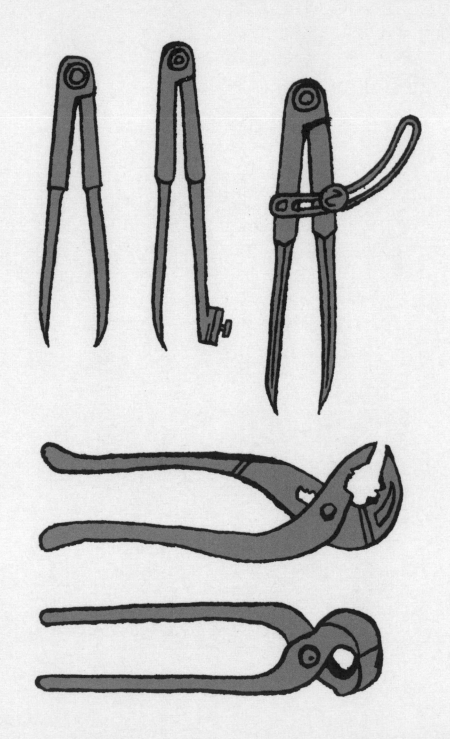

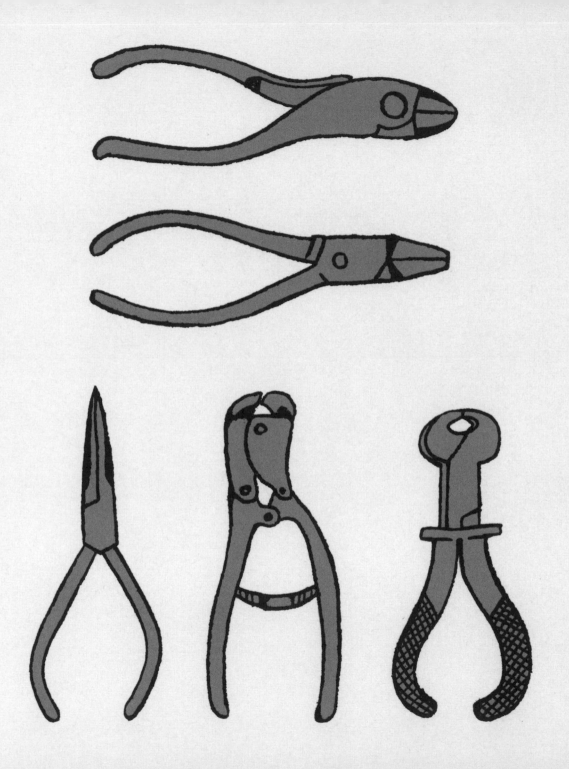

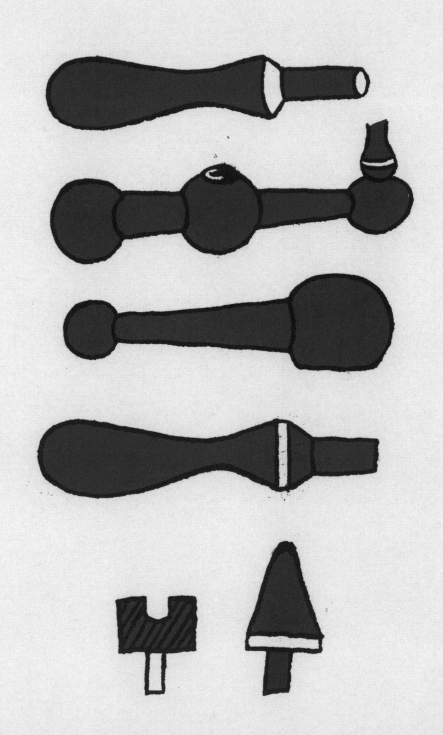

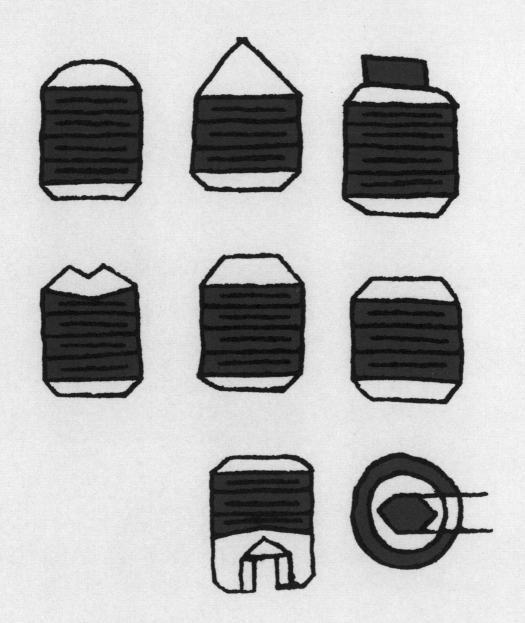

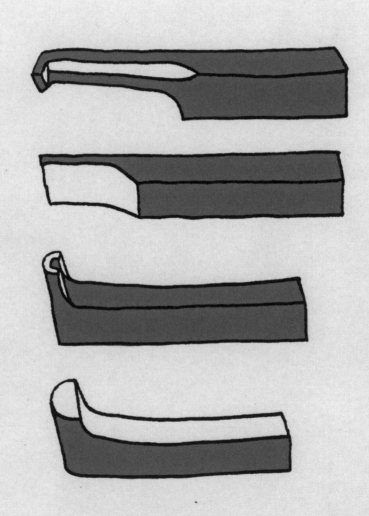

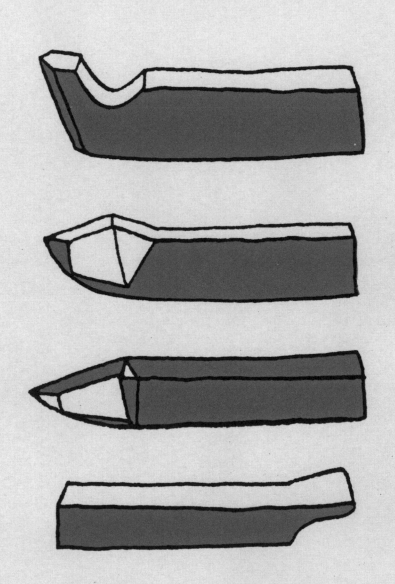

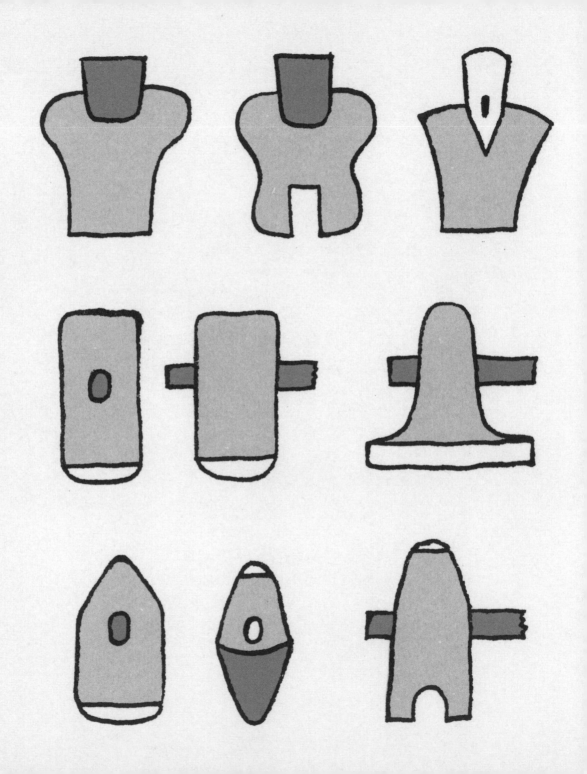

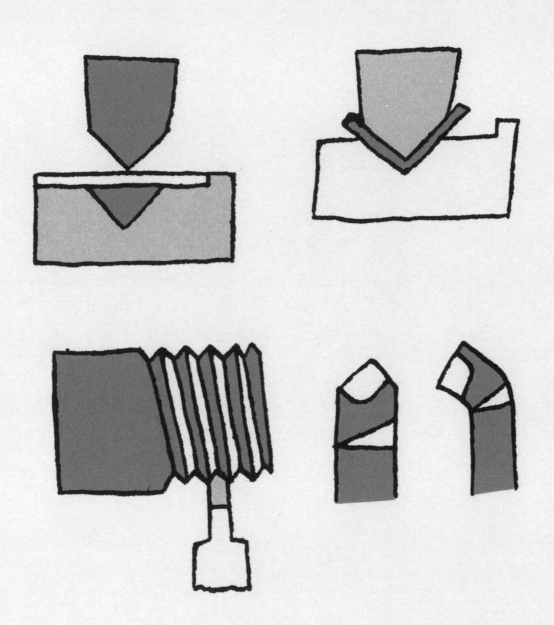

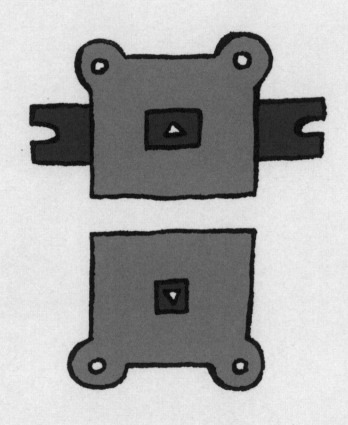

love

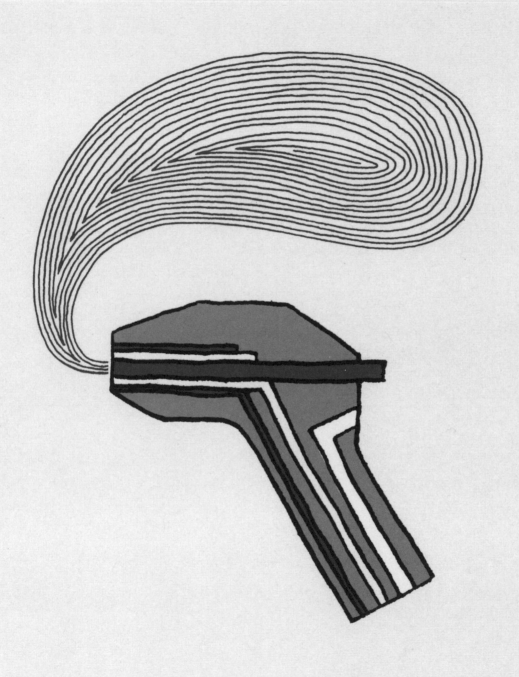

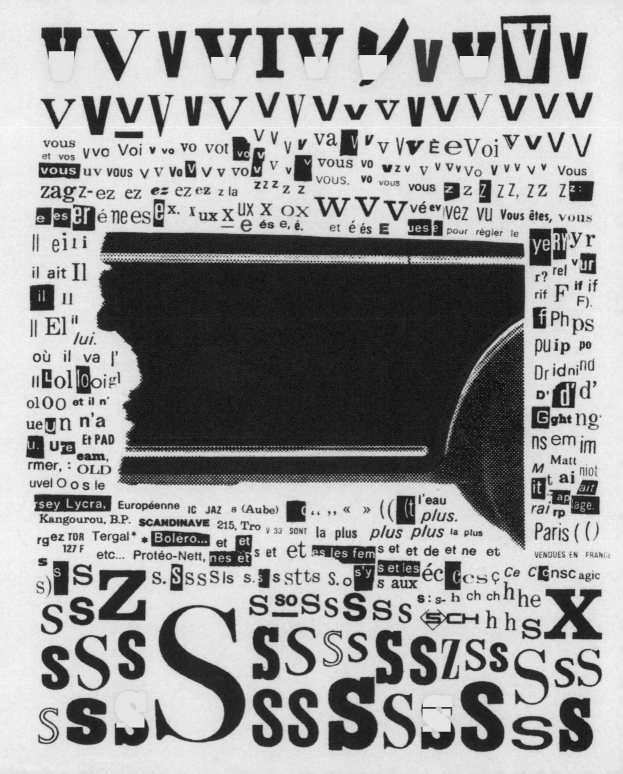

Mary (11 ans)

ag

rs

1 red,
a new,
look.

of vivid
shion a
kinette
s short
collar.
Make of
d blend
1achine
4 to 12.
page 62.
ff with
details
-sleeved
innerin
k Sport
to 14.
age 70.

TAIL

little
A-line
nd the

Bobby (14 ans)

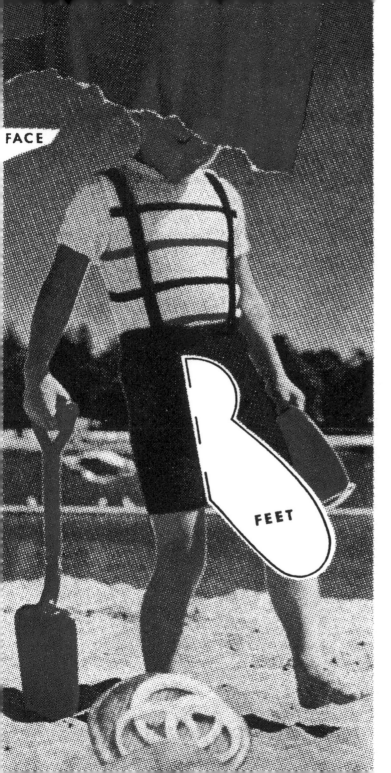

tion. a
sport y
machine
Flag-Str
sister-b
tri-colo
identica
at brot
suspend
pants.
elastici
stockin
bia-Mi
Yarn i
and c
Sister-

red sl
enhand
tails
look.
ette—b
with
Denha
new sl
16. Sl
blue
length
inspire
and or
toned
bande
Winso
knitti
See I

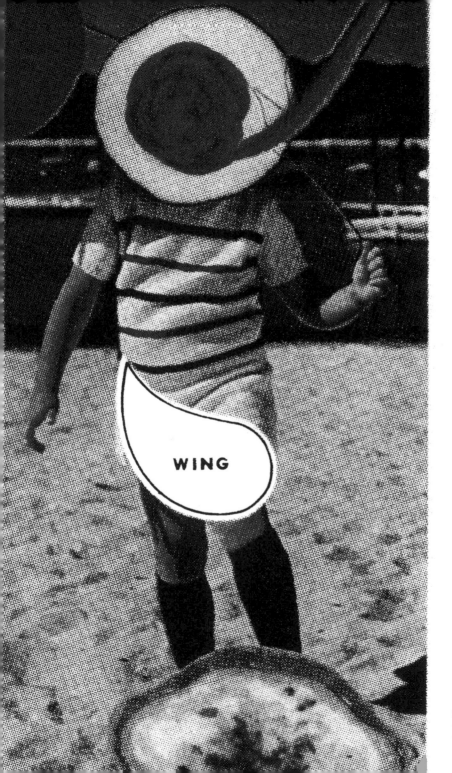

WING

ba

br

sporty

breeze

shapin

trims—

red-whi

figure f

design t

skirt. K

stockine

belt. C

Kerry (8 ans)

Elle-Humour

The END

ORG-WARN

words and pictures
created by
julie ✳ doucet

Elle-Humour is published
BY PictureBox inc. thank you.

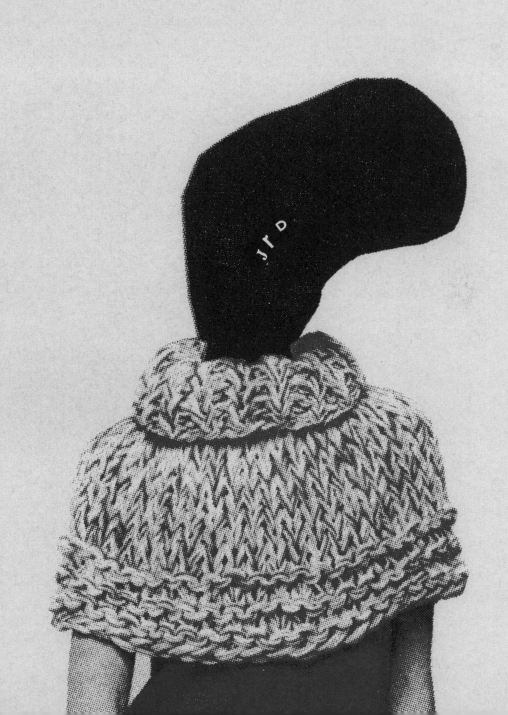